新版

楷书写春联

梁光华　主编

广西美术出版社

前言

　　对联，雅称"楹联"，俗称"对子"。它言简意深，对仗工整精巧、平仄协调，是我国特有的文学形式。可以说，对联艺术是中华民族的文化瑰宝。

　　春联是老百姓描绘时代风貌、抒发新年美好愿望的一种艺术形式，是中华民族优秀传统文化的重要组成部分。春联相传起源于五代，而贴春联的习俗推广于宋代，在明代开始盛行。到了清代，春联的思想性和艺术性都有了很大的提高，而到了现代，春联更是被赋予新的时代内涵，用以反映时代进步的风貌，为广大群众所喜爱。

　　每逢春节，无论是城市还是农村，家家户户都要精选一副大红春联贴于门上，为节日营造喜庆气氛。贴春联被当成过年的重要风俗之一，人们借春联抒发自己的喜悦心情，表达对新年新气象的美好祝福与憧憬。写春联，不仅寄寓了老百姓祈福送喜、追求幸福生活的朴素愿望，而且对提高个人文化修养、丰富人们的文化娱乐生活、弘扬我国传统文化起到了积极的作用。

　　春联通常以隶书、行书、楷书三种字体书写，内容通俗易懂，它将中国书法艺术与春节传统完美地结合在一起，既具有艺术欣赏性，又具有生活实用性。老百姓自己动笔写春联，是一种健康向上的文化活动，怡情养性之余又给生活增加了不少乐趣。本书涵盖通用联、农家联、经商联、生肖联等多种对联形式，贴近人们生活，反映民间风俗，表达了人民渴望祈福消灾、国泰民安、六畜兴旺、五谷丰登、家庭欢乐等美好愿望，满足广大群众在日常生活中的不同需要。

目 录

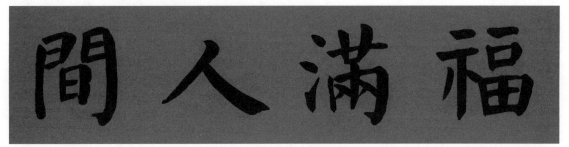

一帆风顺

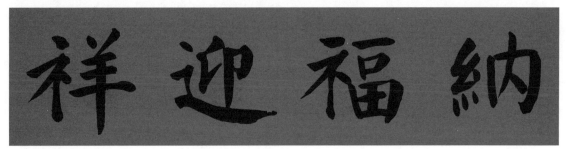

福满人间

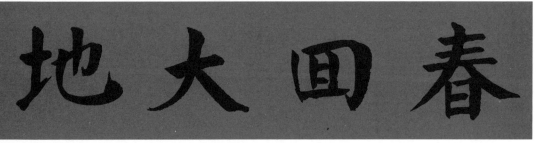

纳福迎祥

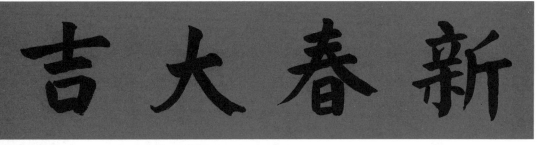

春回大地

新春大吉

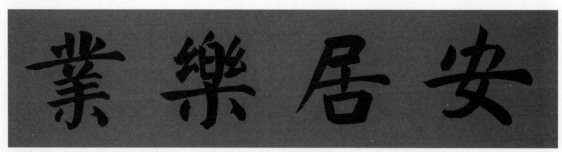

安居乐业

吉星高照

万事随心

万事如意

吉祥如意

物华天宝

五福四海

喜气盈门

门迎百福

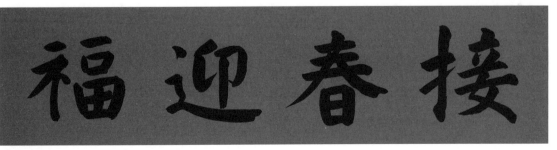

接春迎福

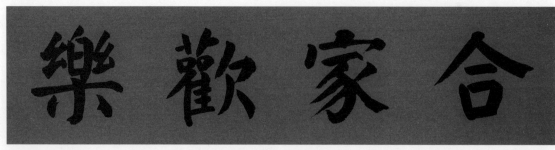

合家欢乐

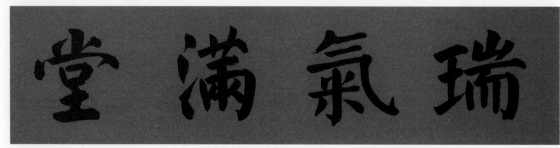

瑞气满堂

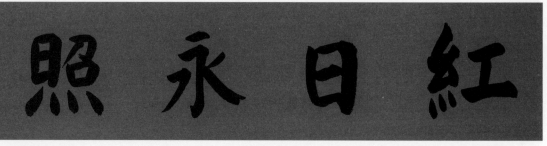

红日永照

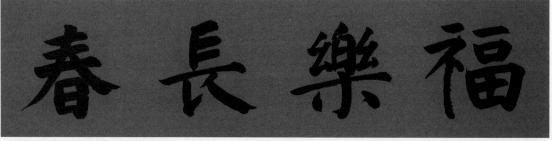

福乐长春

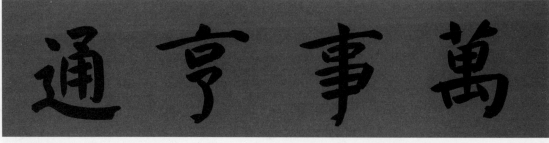

万事亨通

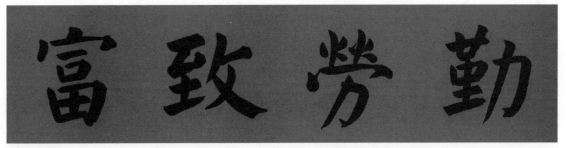

勤劳致富

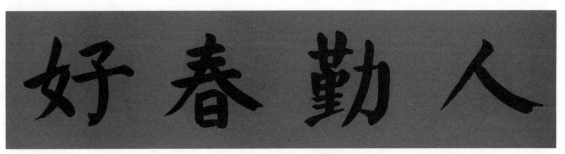

人勤春好

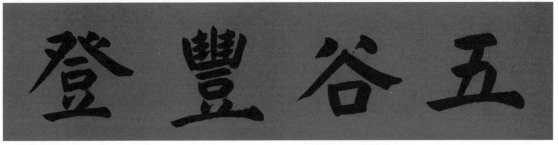

五谷丰登

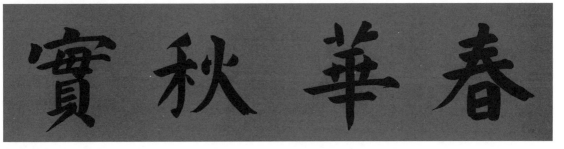

春华秋实

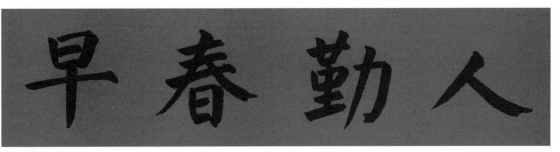

人勤春早

間人滿春

春满人间

順雨調風

风调雨顺

耘耕心一

一心耕耘

暢歡心人

人心欢畅

心順家家

家家顺心

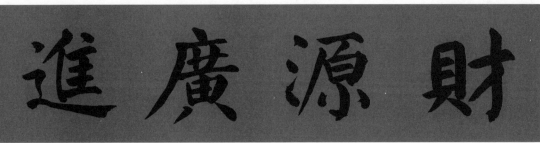

財源廣進

盈餘得利

禮貌經商

財源似水

四方來寶

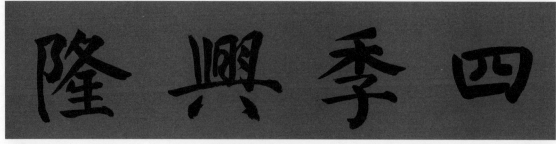

四季兴隆

财生气和

和气生财

风春满店

店满春风

达发旺兴

兴旺发达

道有财生

生财有道

福水長流幸福家

財源廣進平安宅

富似春潮帶雨來

財如旭日騰雲起

财源广进平安宅 福水长流幸福家

财如旭日腾云起 富似春潮带雨来

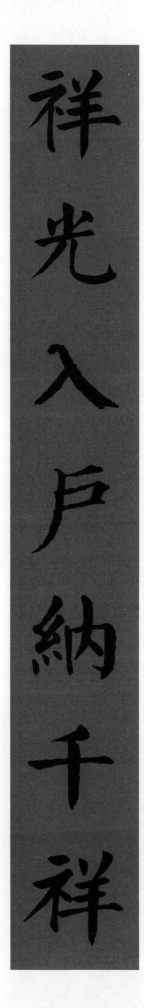

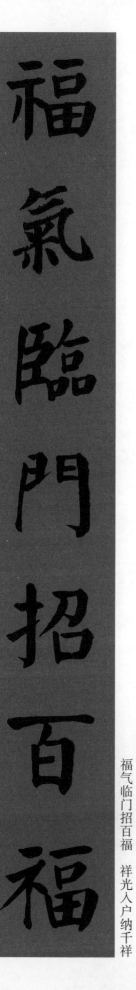

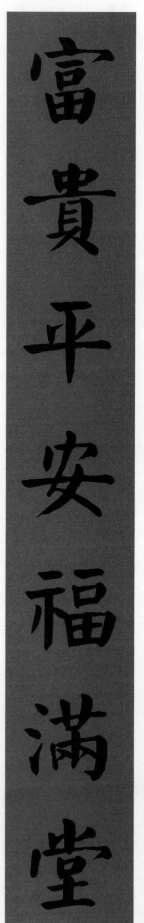

祥光入戶納千祥

福氣臨門招百福

富貴平安福滿堂

財源茂盛家興旺

福气临门招百福　祥光入户纳千祥

财源茂盛家兴旺　富贵平安福满堂

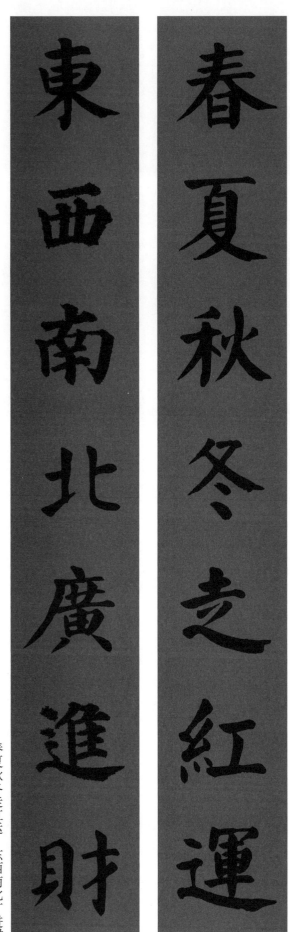
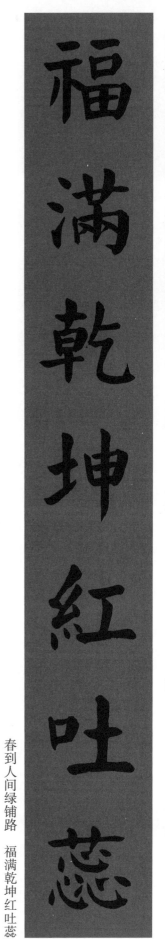
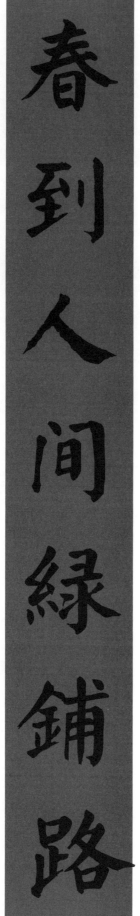

東西南北廣進財

春夏秋冬走紅運

福滿乾坤紅吐蕊

春到人間綠鋪路

春夏秋冬走红运　东西南北广进财

春到人间绿铺路　福满乾坤红吐蕊

内添福禄外添财

东进金银西进宝

南进祥光北进财

东来紫气西来福

东进金银西进宝　内添福禄外添财

东来紫气西来福　南进祥光北进财

去歲曾究千里目

今年更上一層樓

千門共貼宜春字

萬戶同張換歲符

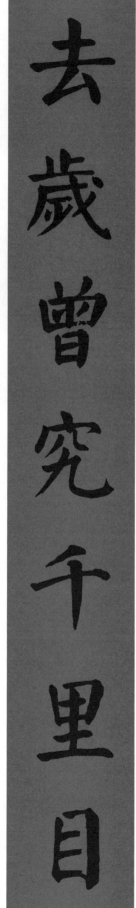
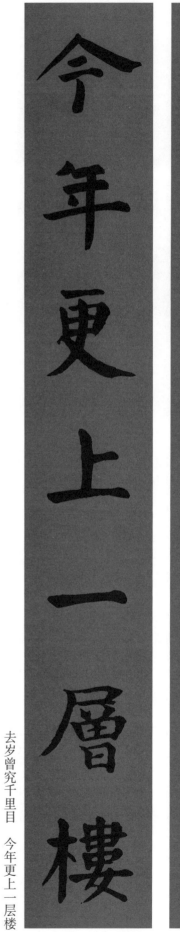
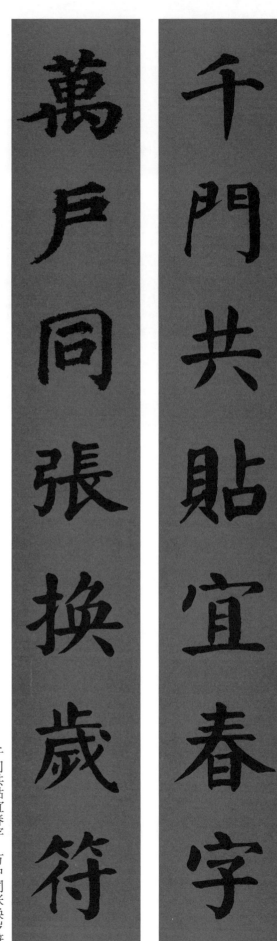

去岁曾究千里目　今年更上一层楼

千门共贴宜春字　万户同张换岁符

竹報平安月月圓

花開富貴年年好

喜慶吉祥歲歲歡

花開富貴家家樂

14

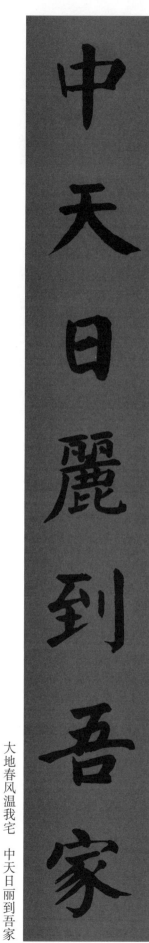

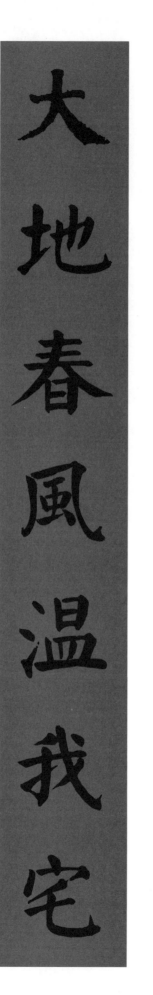

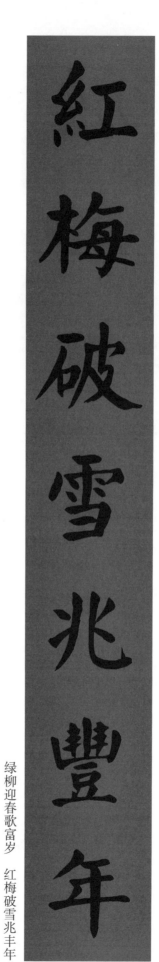

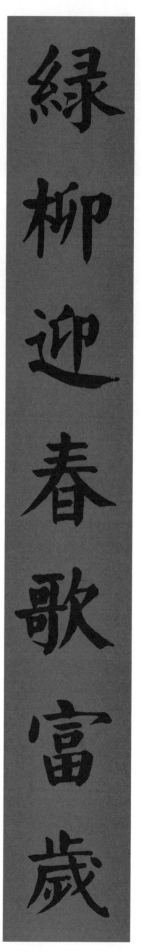

绿柳迎春歌富岁

中天日丽到吾家

大地春风温我宅

红梅破雪兆丰年

绿柳迎春歌富岁　红梅破雪兆丰年

大地春风温我宅　中天日丽到吾家

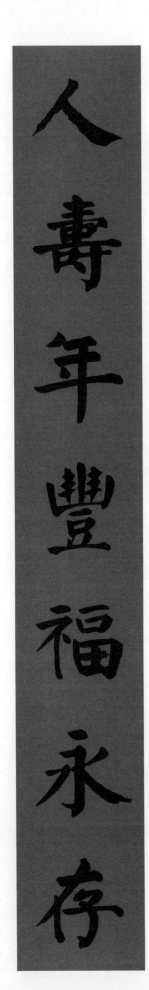

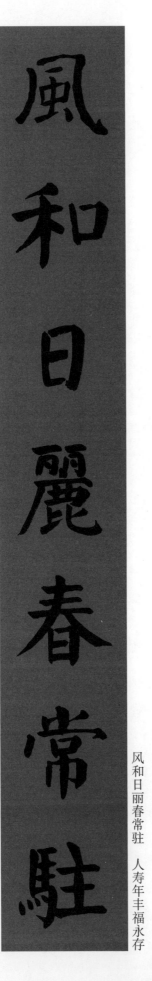

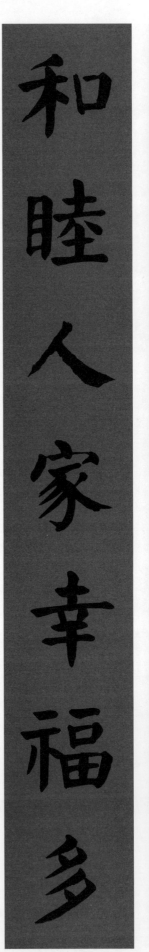

人壽年豐福永存

風和日麗春常駐

和睦人家幸福多

向陽村舍春光媚

风和日丽春常驻　人寿年丰福永存

向阳村舍春光媚　和睦人家幸福多

16

硕果累累辞旧岁

歌声阵阵庆新年

大地时时腾紫瑞

春风处处醉芳菲

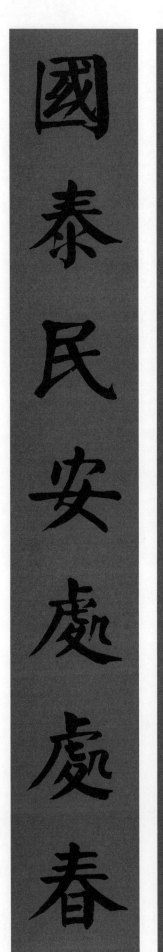

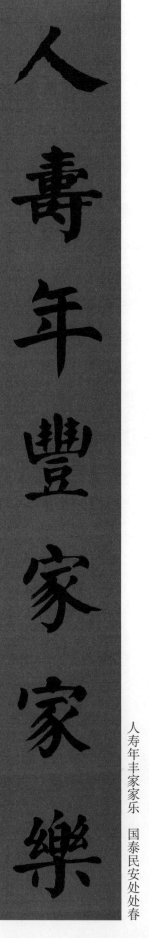

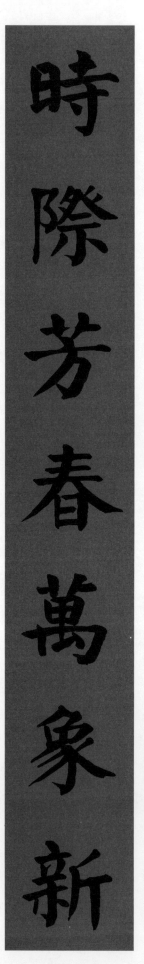

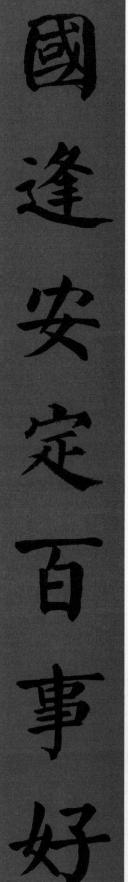

18

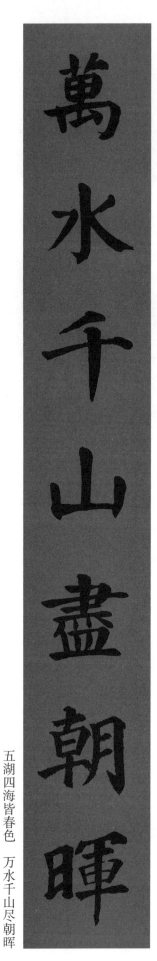

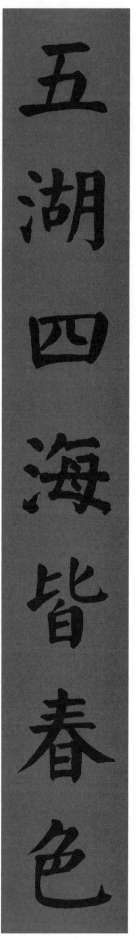

笑飲豐年酒一杯

喜看三春花千樹

萬水千山盡朝暉

五湖四海皆春色

喜看三春花千树　笑饮丰年酒一杯

五湖四海皆春色　万水千山尽朝晖

旭日東升萬里紅

春風輕拂千山綠

人間春色九州同

天上明月千里共

春风轻拂千山绿　旭日东升万里红

天上明月千里共　人间春色九州同

20

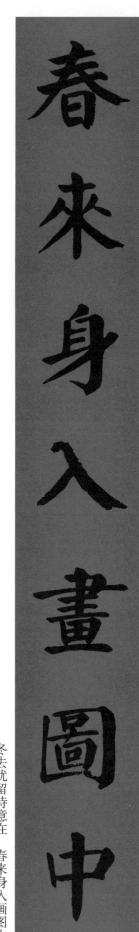

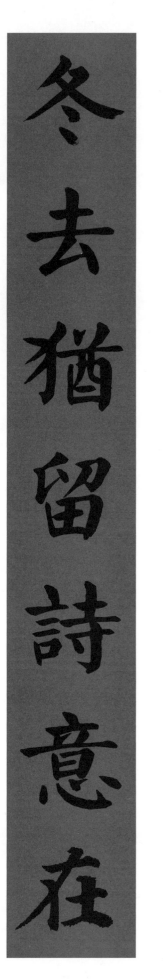

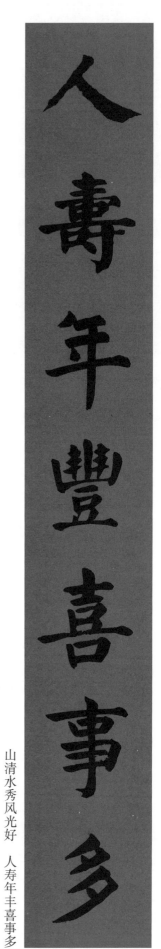

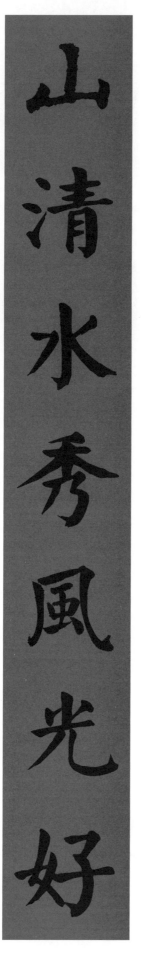

春来身入畫圖中

冬去猶留詩意在

人壽年豐喜事多

山清水秀風光好

冬去犹留诗意在　春来身入画图中

山清水秀风光好　人寿年丰喜事多

21

花承朝露千枝發

鶯感春風百囀鳴

高天冬去蘇萬物

大地春回放面花

花承朝露千枝发　莺感春风百啭鸣

高天冬去苏万物　大地春回放面花

22

和氣平添春色藹

祥光常與日華新

臘梅吐芳迎紅日

綠柳展枝舞春風

和气平添春色蔼　祥光常与日华新

腊梅吐芳迎红日　绿柳展枝舞春风

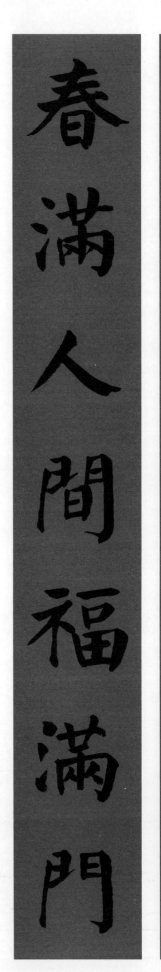
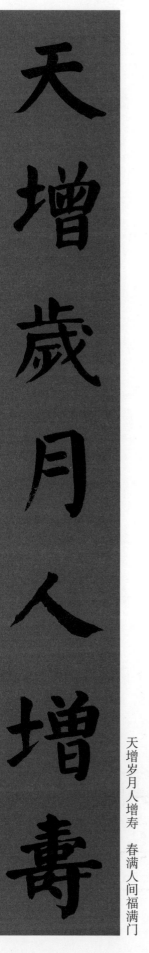
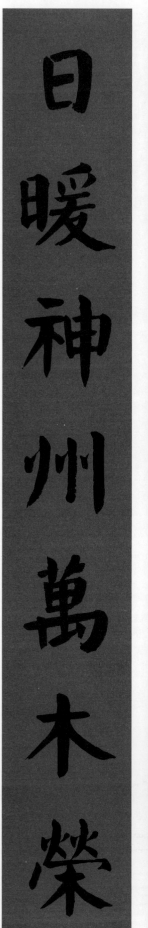
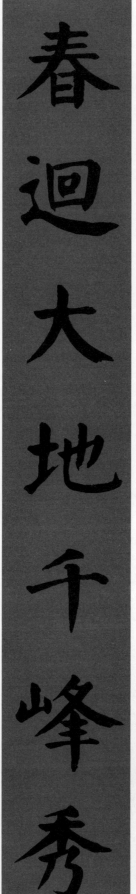

春迴大地千峰秀

日暖神州萬木榮

天增歲月人增壽

春滿人間福滿門

春回大地千峰秀　日暖神州万木荣

天增岁月人增寿　春满人间福满门

碧岸雨收鶯語柳

藍天日暖玉生香

旭日融和開柳眼

春風搖曳送鶯喉

碧岸雨收莺语柳　蓝天日暖玉生香

旭日融和开柳眼　春风摇曳送莺喉

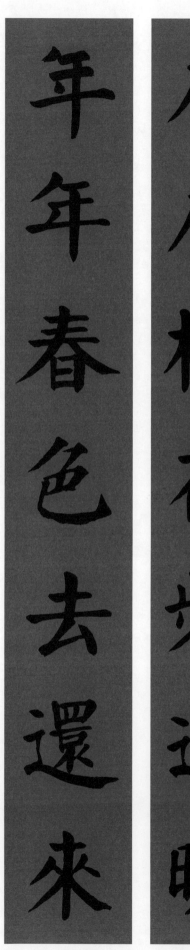
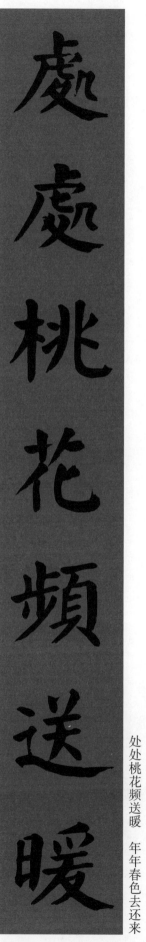
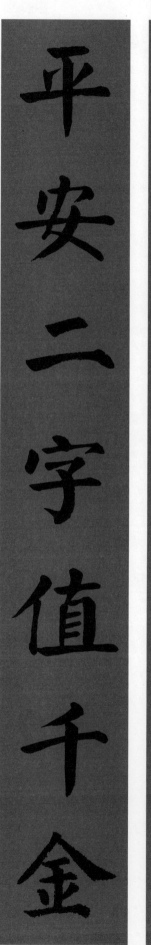
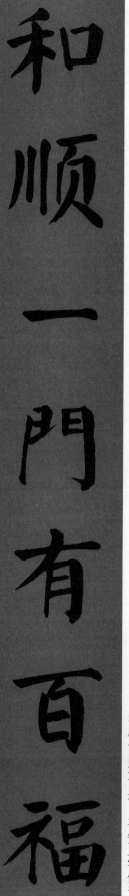

年年春色去還來

處處桃花頻送暖　年年春色去还来

平安二字值千金

和顺一门有百福　平安二字值千金

26

萬紫千紅永開花

一年四季春常在

千古江山今朝新

百世歲月當代好

道德清心福满门

吉祥如意人增寿

梅花香裹報新春

爆竹聲中除舊歲

爆竹声中除旧岁 梅花香里报新春

吉祥如意人增寿 道德清心福满门

五湖四海皆春色

萬水千山盡得輝

出門大吉行鴻運

進宅平安照福星

五湖四海皆春色　万水千山尽得辉

出门大吉行鸿运　进宅平安照福星

四季彩雲滾滾來

一年好運隨春到

紅桃賀歲杏迎春

丹鳳呈祥龍獻瑞

一年好运随春到　四季彩云滚滚来

丹凤呈祥龙献瑞　红桃贺岁杏迎春

萬事如意步步高

一帆風順年年好

歲歲平安福壽多

年年順景財源廣

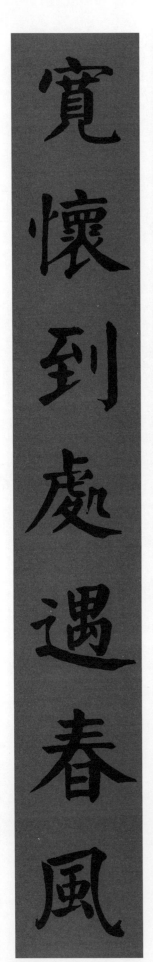

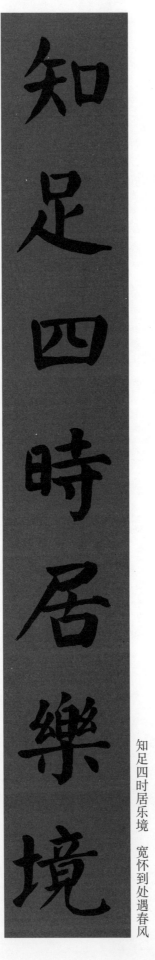

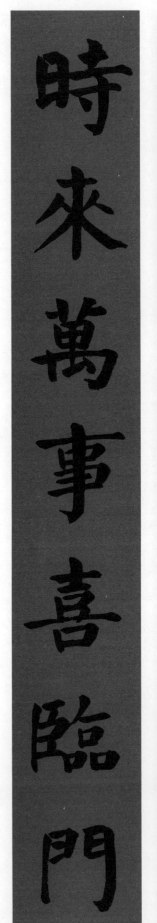

春到百花香滿地
時來萬事喜臨門

知足四時居樂境
寬懷到處遇春風

總把新桃換舊符

千門萬戶瞳瞳日

紫陽有意暖千家

春雨知時滋萬物

千门万户瞳瞳日　总把新桃换旧符

春雨知时滋万物　紫阳有意暖千家

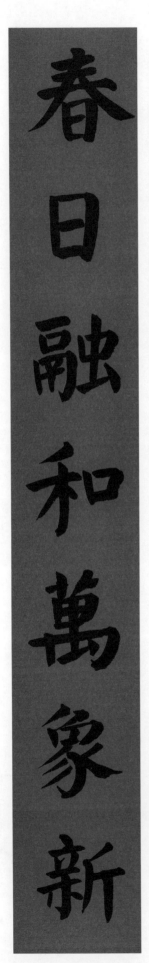

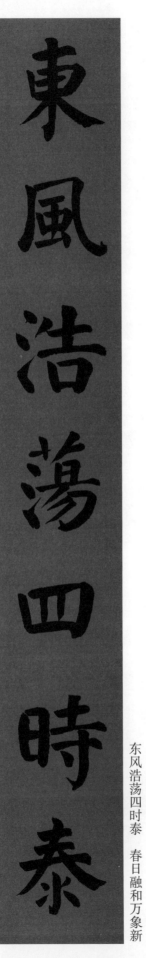

高高興興過新年

歡歡喜喜辭舊歲

春日融和萬象新

東風浩蕩四時泰

东风浩荡四时泰　春日融和万象新

欢欢喜喜辞旧岁　高高兴兴过新年

34

経濟繁榮大有年

家庭幸福平安日

春在田間喜在心

家增財富人增壽

家增財富人增壽　春在田間喜在心

家庭幸福平安日　經濟繁榮大有年

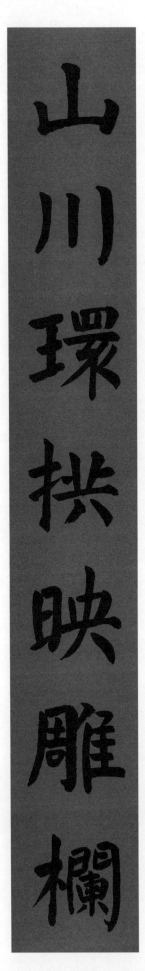

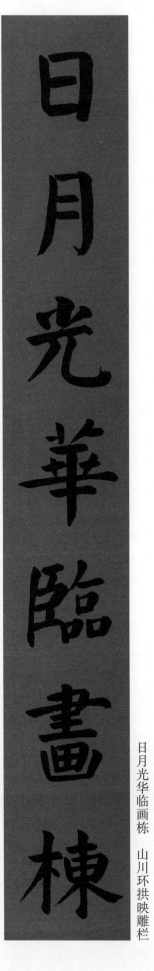

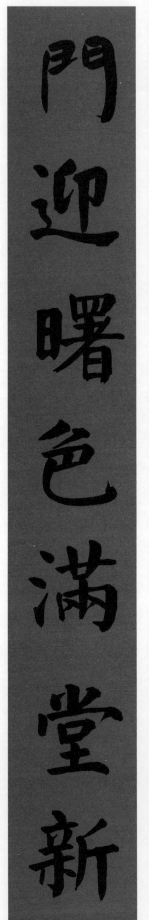

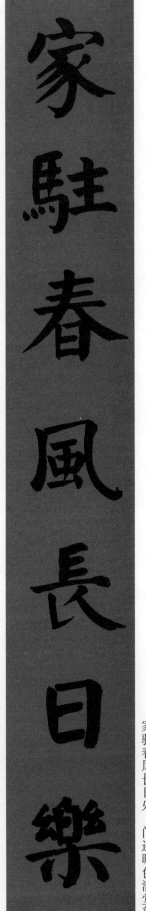

山川環拱映雕欄

日月光華臨畫棟

門迎曙色滿堂新

家駐春風長日樂

山川环拱映雕栏

日月光华临画栋

门迎曙色满堂新

家驻春风长日乐

36

銀漢橫空萬象清

金風入樹千門曉

生活富裕福永存

家庭溫馨人高壽

金风入树千门晓　银汉横空万象清

家庭温馨人高寿　生活富裕福永存

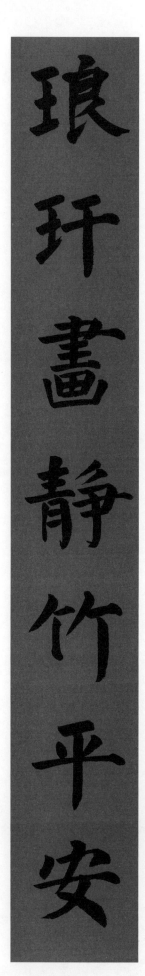

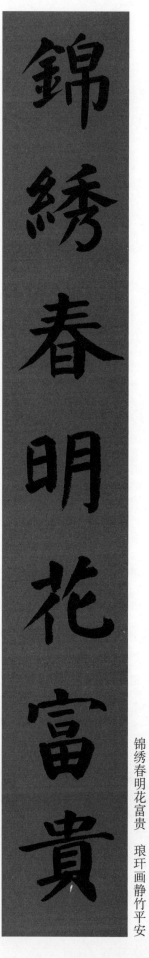

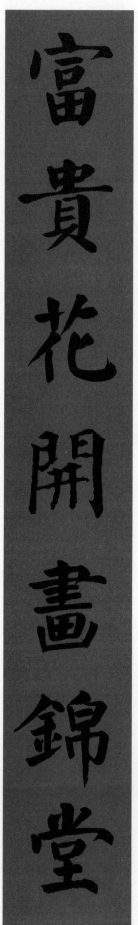

琅玕畫靜竹平安

富貴花開畫錦堂

吉祥草發親仁里

戶納春風吉慶多

門迎曉日財源廣

內外平安好運來

合家歡樂財源進

门迎晓日财源广　户纳春风吉庆多

合家欢乐财源进　内外平安好运来

好景常在富貴家

福星永照平安宅

戶滿春風春滿戶

門盈喜氣喜盈門

好景常在富貴家　福星永照平安宅

戶滿春風春滿戶　門盈喜氣喜盈門

讀可榮身耕得粟

勤能致富儉恒豐

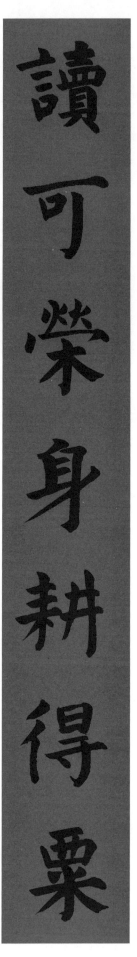

读可荣身耕得粟　勤能致富俭恒丰

居家自有天倫樂

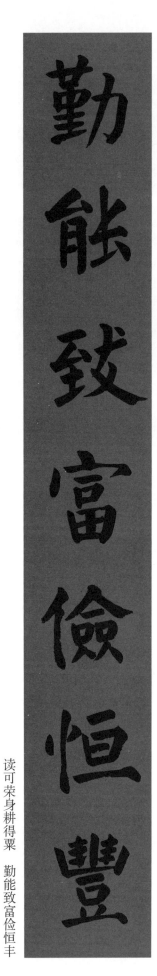

處世惟存地步寬

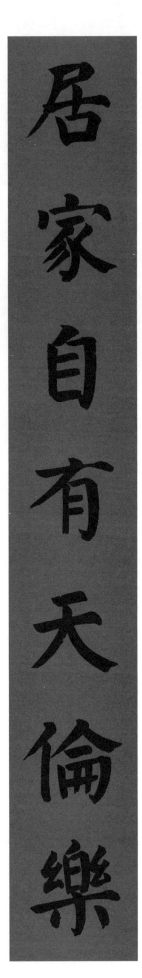

居家自有天伦乐　处世惟存地步宽

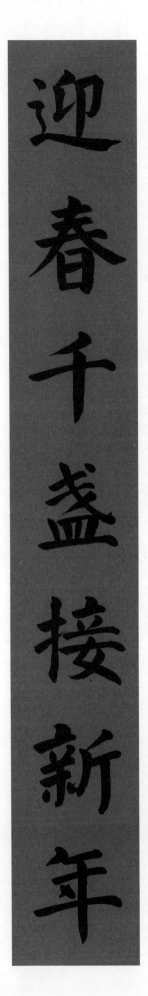
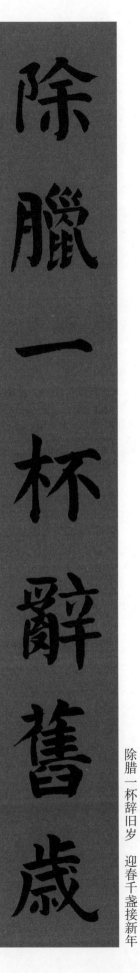

春安夏泰人長壽　秋福冬祥家進財

除臘一杯辭舊歲　迎春千盞接新年

除腊一杯辞旧岁　迎春千盏接新年

春安夏泰人长寿　秋福冬祥家进财

42

家和人和萬事和

春到福到吉祥到

新歲新年新事多

春風春雨春光好

前程似錦全家欣慰

神州春曉普天同慶

花開如意竹報平安

雲湧吉祥風吹和順

神州春曉普天同慶　前程似錦全家欣慰

云涌吉祥风吹和顺　花开如意竹报平安

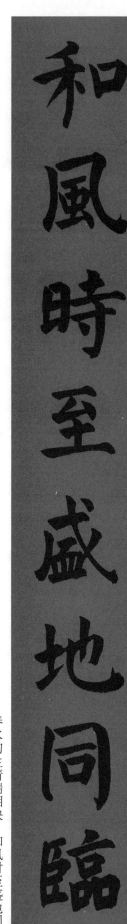

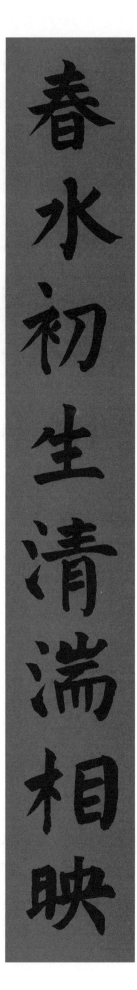

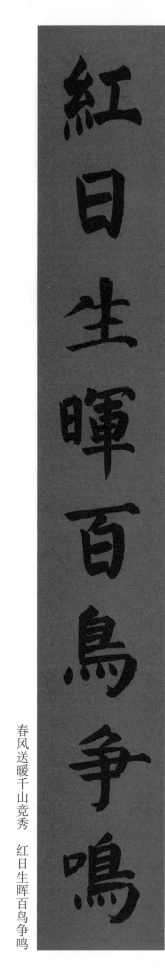

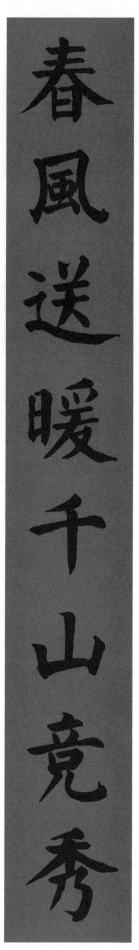

春風送暖千山競秀

紅日生暉百鳥爭鳴

春水初生清湍相映

和風時至盛地同臨

春风送暖千山竞秀　红日生晖百鸟争鸣

春水初生清湍相映　和风时至盛地同临

春風鼓物一氣含和

明月在林萬枝凝碧

萬民歡悅喜迎新春

百業興隆欣逢盛世

雪霽欣江山紅裝素裹

風和喜大地翠點花飛

紅艷將流階前滿春色

蒼翠欲滴戶外盡山光

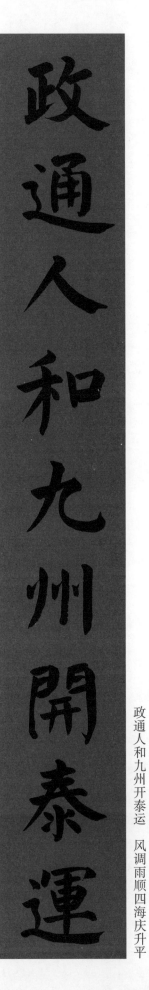

風調雨順四海慶昇平

政通人和九州開泰運

開放路寬廣國富民強

改革花盛開山歡水笑

政通人和九州开泰运　风调雨顺四海庆升平

改革花盛开山欢水笑　开放路宽广国富民强

48

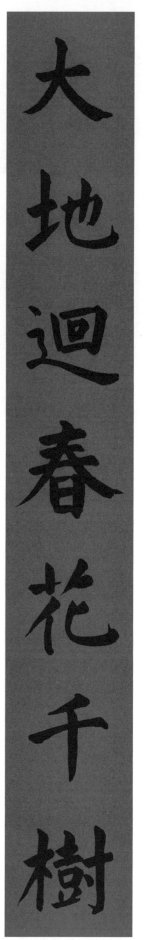

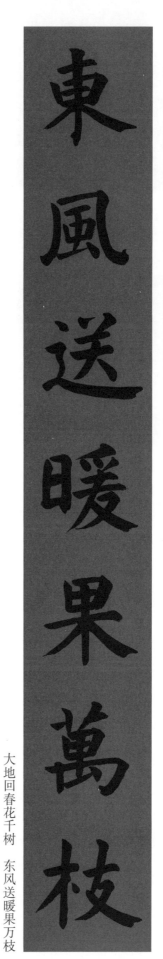

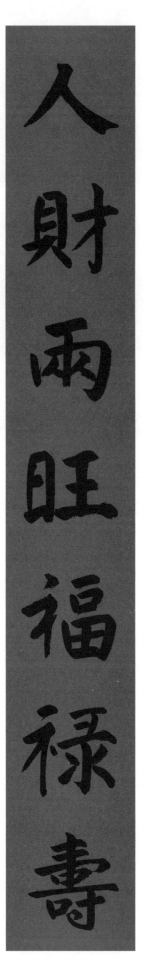

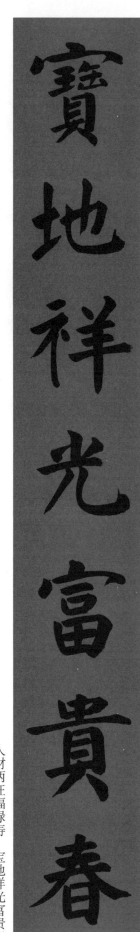

大地回春花千树　东风送暖果万枝

人财两旺福禄寿　宝地祥光富贵春

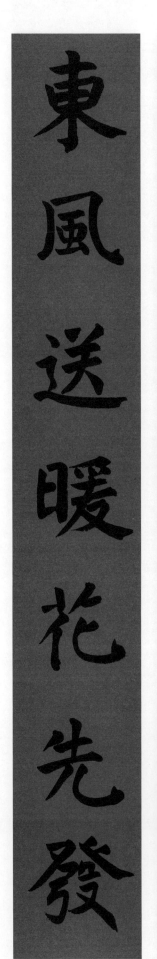

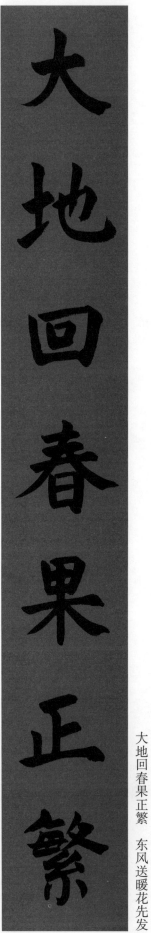

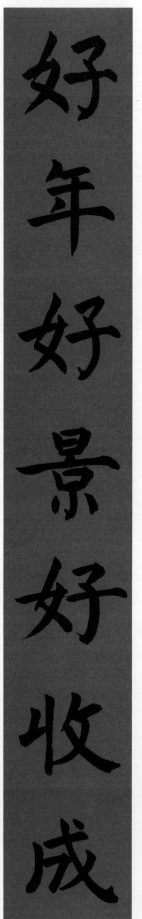

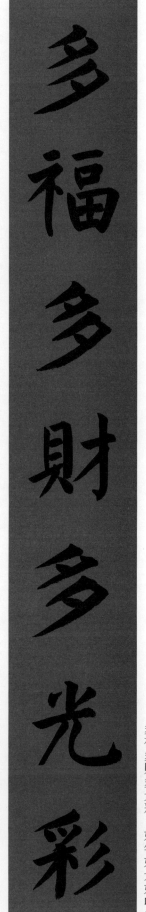

東風送暖花先發

大地回春果正繁　東风送暖花先发

好年好景好收成

多福多财多光彩　好年好景好收成

多福多财多光彩

辛勞創業好脫貧
勤儉持家能致富

勤儉人家千載富
吉祥門第萬年春

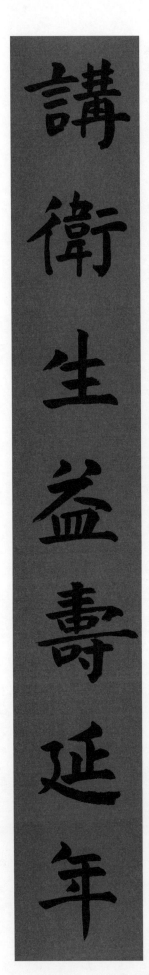

講衛生益壽延年

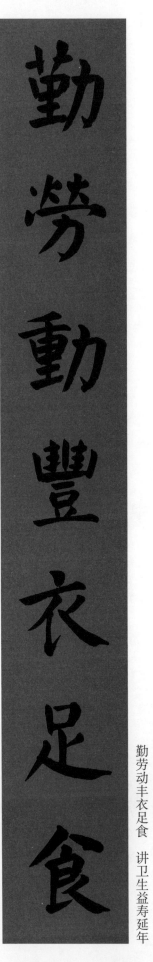

勤勞動豐衣足食

勤勞動丰衣足食　讲卫生益寿延年

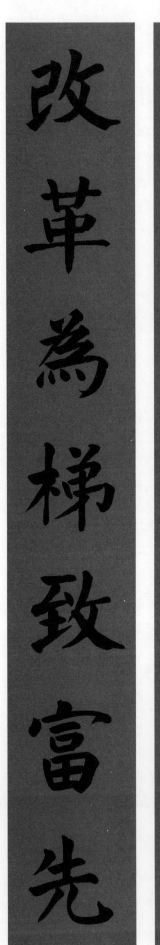

改革為梯致富先

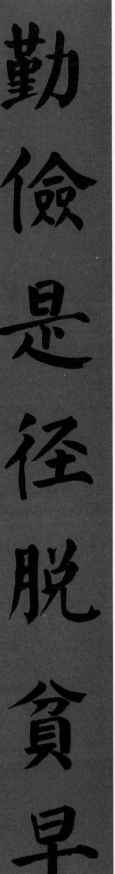

勤儉是径脱貧早

勤俭是径脱贫早　改革为梯致富先

52

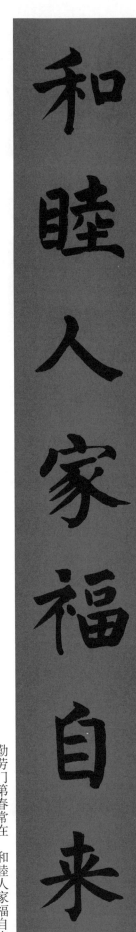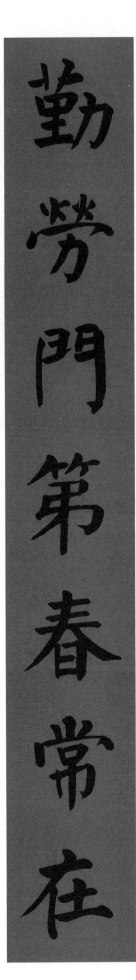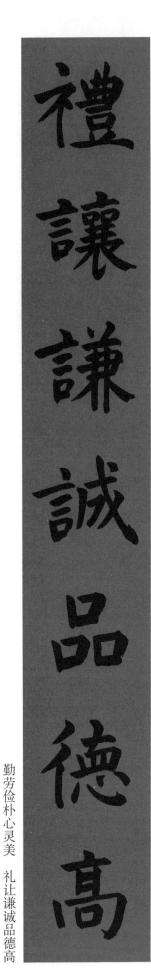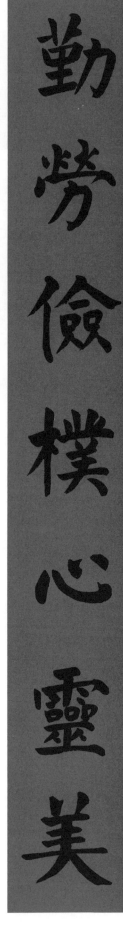

和睦人家福自来

勤劳门第春常在

勤劳俭朴心灵美

礼让谦诚品德高

53

節儉持家聚寶盆

勤勞致富搖錢樹

節儉人家福早臨

勤勞門第春常在

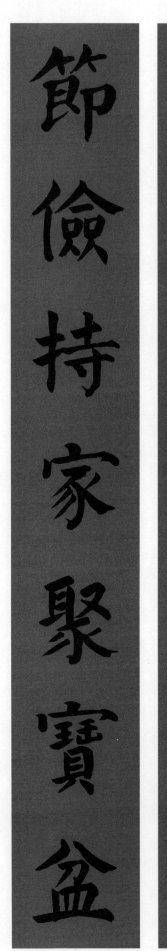

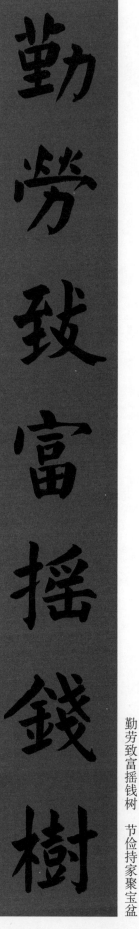

勤劳致富摇钱树　节俭持家聚宝盆

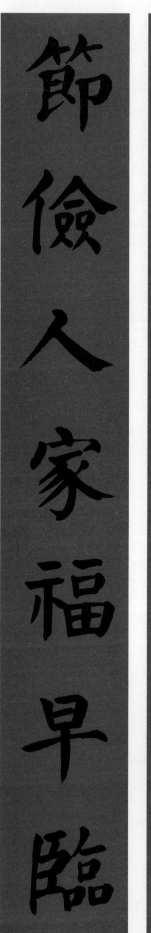

勤劳门第春常在　节俭人家福早临

54

幸福花開萬里香

勤勞人創千秋業

幸福門庭富水長

勤勞人家春永駐

勤劳人创千秋业　幸福花开万里香

勤劳人家春永驻　幸福门庭富水长

節儉人家溢瑞祥

勤勞院落盈福壽

艱苦創新日日新

勤勞致富年年富

勤勞院落盈福壽　節儉人家溢瑞祥

勤勞致富年年富　艱苦創新日日新

豐衣足食千家樂

麗日和風百花嬌

勤能補拙勤興業

儉可養廉儉起家

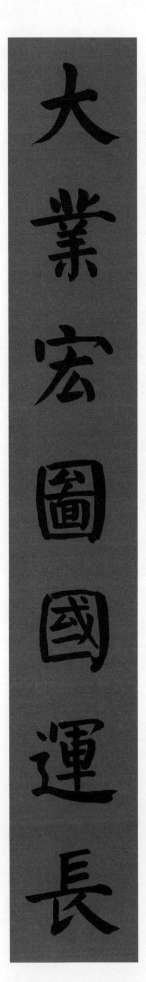

大業宏圖國運長

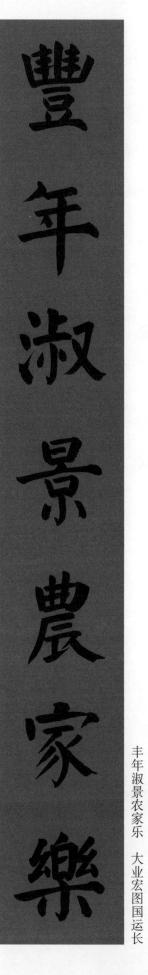

豐年淑景農家樂

丰年淑景农家乐　大业宏图国运长

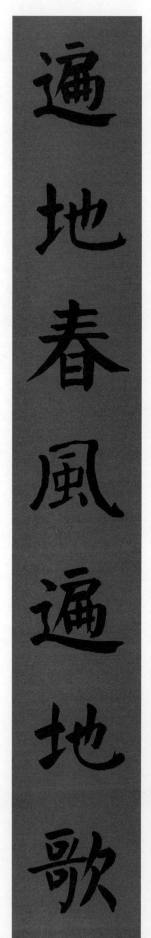

遍地春風遍地歌

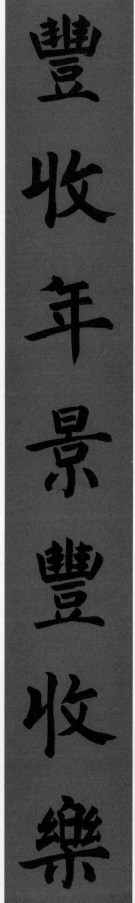

豐收年景豐收樂

丰收年景丰收乐　遍地春风遍地歌

58

豐收根扎勤勞戶

富裕花開儉樸家

豐衣足食人人樂

綠野青疇處處春

朵朵紅花因日艷

條條富路為民開

村村喜結豐收果

戶戶欣開幸福花

朵朵紅花因日艳　条条富路为民开

村村喜结丰收果　户户欣开幸福花

門前春色萬千景

窗外梅花三兩枝

鵲唱春枝歌盛世

龍騰大地慶豐年

林木成蔭無山不綠

溝渠結網有水皆清

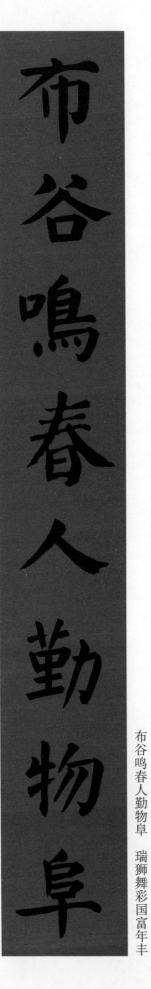

布谷鳴春人勤物阜

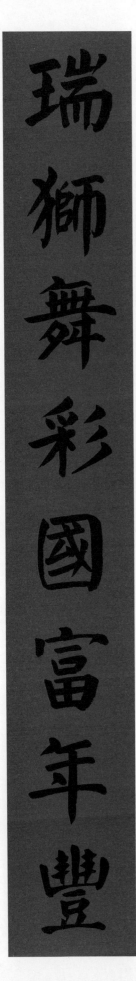

瑞獅舞彩國富年豐

日照柳堤鶯飛芳草綠

春來漁港水暖魚兒肥

春耕沃土翻起千層浪

日照神州稻海涌金波

日照柳堤莺飞芳草绿　春来渔港水暖鱼儿肥

春耕沃土翻起千层浪　日照神州稻海涌金波

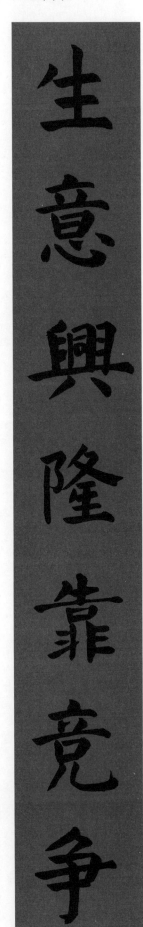

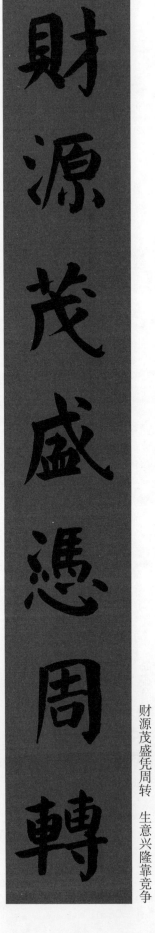

财源茂盛凭周转　生意兴隆靠竞争

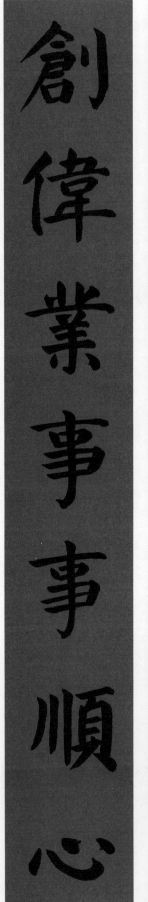

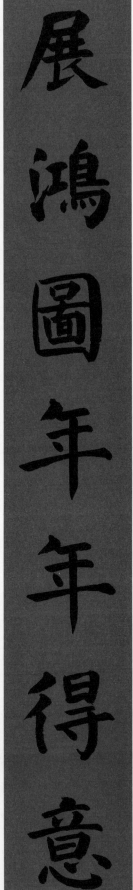

展鸿图年年得意　创伟业事事顺心

風水寶地千財旺

天順人和萬事興

展鴻圖興旺發達

創大業萬星生輝

事業騰飛永順心

天賜良機前程錦

財源廣進年年發

事業有成步步高

天赐良机前程锦 事业腾飞永顺心

事业有成步步高 财源广进年年发

登山靠左右兩腿

創業憑上下一心

登山靠左右两腿　创业凭上下一心

誠信經營多得利

公平交易永生財

诚信经营多得利　公平交易永生财

根深葉茂無疆業

源遠流長有道財

店堂多備時新貨

營業加強責任心

根深叶茂无疆业 源远流长有道财

店堂多备时新货 营业加强责任心

満面春風顧客多

百般貨色財源廣

和仁和智和乾坤

貴才貴德貴誠信

遍地流金廣財進

新春大吉鴻運開

新春大吉鸿运开　遍地流金广财进

櫃檯三尺有新風

顧客四方傳美譽

顾客四方传美誉　柜台三尺有新风

花開時節店如錦

客至櫃檯喜若春

善性經營多得利

良心交易永生財

花开时节店如锦　客至柜台喜若春

善性经营多得利　良心交易永生财

経商信用通千國

營業仁風達五洲

貨向萬人千戶送

門朝四海五湖開

经商信用通千国　营业仁风达五洲

货向万人千户送　门朝四海五湖开

開源能引千泓水

節約可來萬顆珠

經營得法家家富

管理有條事事通

財源湧起千重浪

寶地聚來萬兩金

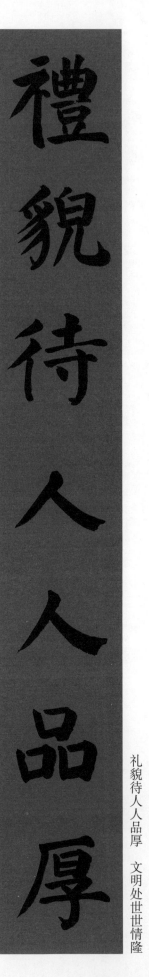

禮貌待人人品厚

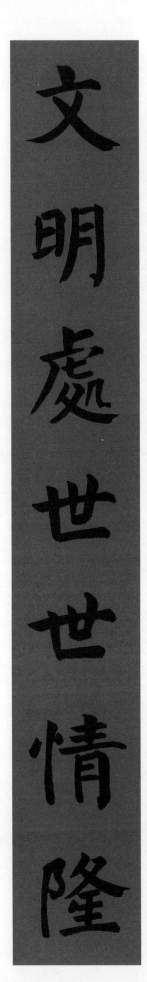

文明處世世情隆

財源涌起千重浪　宝地聚来万两金

礼貌待人人品厚　文明处世世世情隆

笑臉迎客生意興隆

文明經商熱情常在

待八方顧客如親人

以三尺櫃檯迎貴賓

文明经商热情常在　　笑脸迎客生意兴隆

以三尺柜台迎贵宾　　待八方顾客如亲人

買進賣出原本千秋業

送往迎来温暖萬人心

三尺櫃檯迎四方顧客

一腔情意拂二月春風

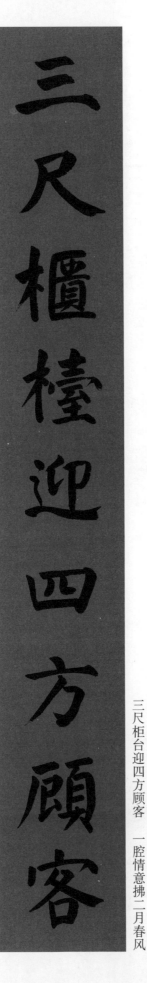

买进卖出原本千秋业　送往迎来温暖万人心

三尺柜台迎四方顾客　一腔情意拂二月春风

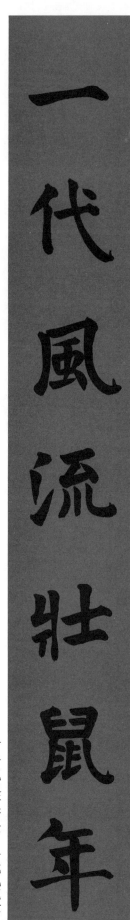

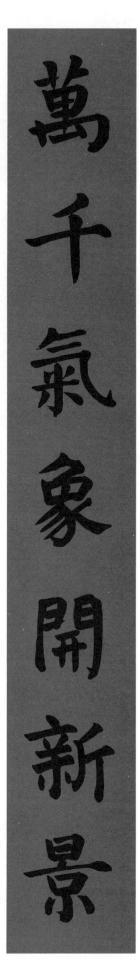

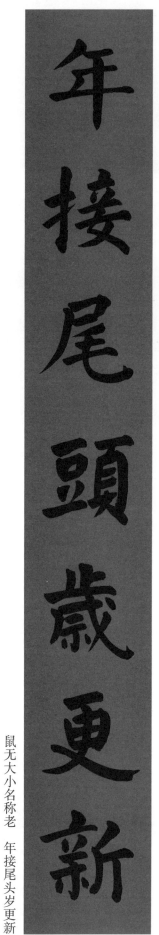

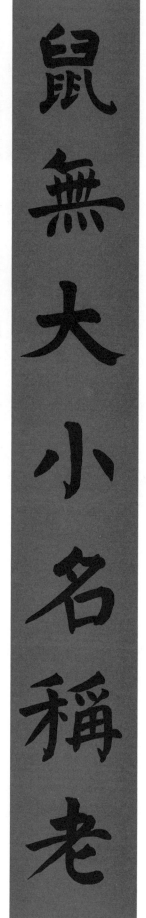

一代風流壯鼠年

萬千氣象開新景

年接尾頭歲更新

鼠無大小名稱老

万千气象开新景　一代风流壮鼠年

鼠无大小名称老　年接尾头岁更新

77

人值芳齡百事亨

牛耕碧野千畦秀

牛耕碧野千畦秀　人值芳齡百事亨

鵲鬧紅梅萬朵紅

牛耕沃野千畦綠

牛耕沃野千畦綠　鵲鬧紅梅万朵紅

虎嘯一聲山海動

龍騰三界吉祥來

虎氣頻催翻舊景

春風浩蕩著新篇

笑同勝友賞新春

喜對良宵翫玉兔

兔生瑞氣秀三春

虎去雄風鎮五岳

喜对良宵玩玉兔　笑同胜友赏新春

虎去雄风镇五岳　兔生瑞气秀三春

80

燕子雙飛報好音

龍門一跳迎新歲

鶯歌唱出春光好

龍歲迎来新世紀

玉盞飛觴臘酒香

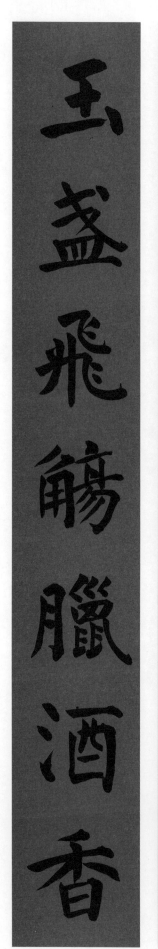

金虵起舞春雷動

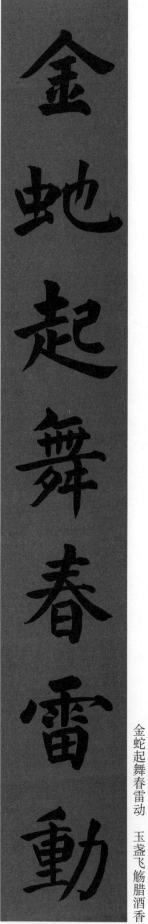

金蛇起舞春雷动　玉盏飞觞腊酒香

喜鵲登梅報福音

靈虵出洞吐春意

灵蛇出洞吐春意　喜鹊登梅报福音

馬馳大道喜迎春

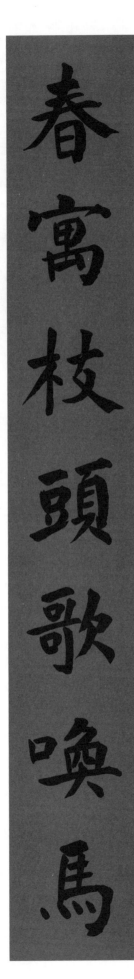

春寓枝頭歌喚馬

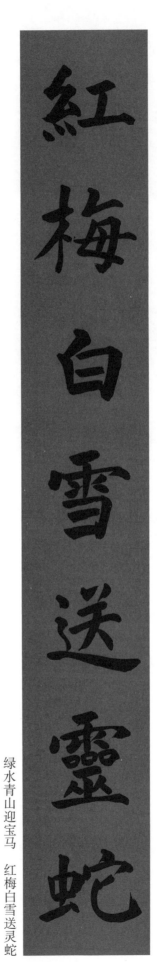

紅梅白雪送靈蛇

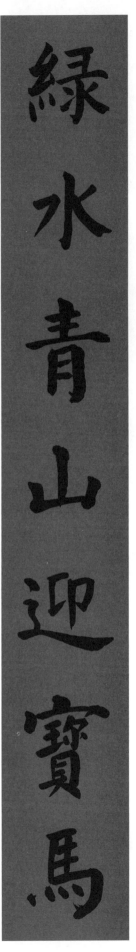

綠水青山迎寶馬

春寓枝头歌唤马　马驰大道喜迎春

绿水青山迎宝马　红梅白雪送灵蛇

解人新歲獻靈羊

得意春風催快馬

靈羊起步赴新程

駿馬騰飛成壯舉

骏马腾飞成壮举　灵羊起步赴新程

得意春风催快马　解人新岁献灵羊

猴歲良宵樂紀元

豐年瑞雪宴華夏

猴王振臂保平安

羊羯回頭添如意

丰年瑞雪宴华夏　猴岁良宵乐纪元

羊羯回头添如意　猴王振臂保平安

金鷄唱曉聲盈戶

旭日攜春福滿堂

春意千家飛紫燕

曉音萬里聽金鷄

金鸡唱晓声盈户　旭日携春福满堂

春意千家飞紫燕　晓音万里听金鸡

國泰民安玉犬來

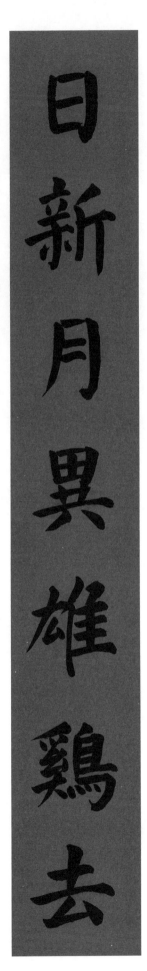

日新月異雄雞去

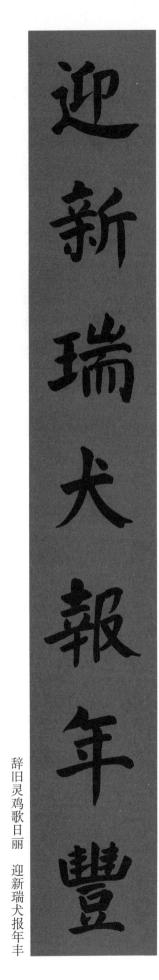

迎新瑞犬報年豐

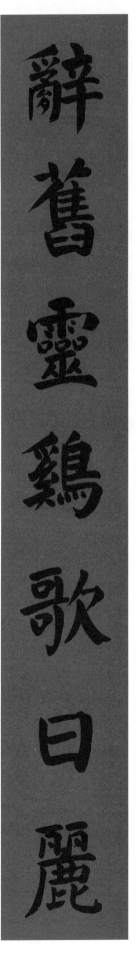

辭舊靈雞歌日麗

日新月异雄鸡去　国泰民安玉犬来

辞旧灵鸡歌日丽　迎新瑞犬报年丰

87

猪多糧足農家富

子孝孫賢親壽高

猪多粮足农家富　子孝孙贤亲寿高

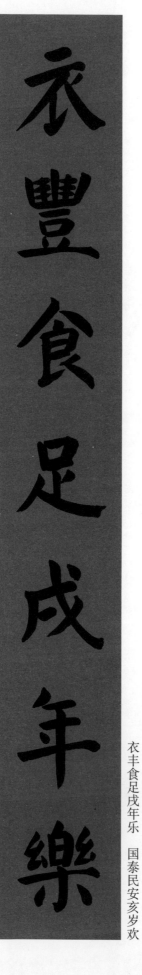

衣豐食足戌年樂

衣丰食足戌年乐　国泰民安亥岁欢

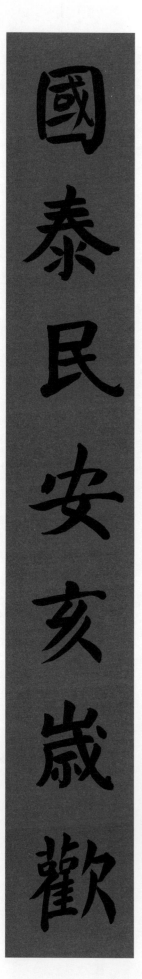

國泰民安亥歲歡

三、春联集萃

春联横批精选

恭贺新春	物华天宝	喜庆丰年	新春吉庆	日暖神州
再创辉煌	招财进宝	紫气东来	诸事顺风	好事临门
五世其昌	宏图再展	桃李争春	阖家欢乐	新春大吉
安定团结	百年树人	安居乐业	百业兴旺	春到万家
百事大吉	春满人间	店堂春满	春色满园	祥临福到
家庭幸福	春意盎然	锦绣前程	福积泰来	日月增辉

常用分类春联精选

通用联

春安夏泰长安泰	得意春风开柳眼	春风吹春光明媚	东风浩荡春光好
秋吉冬祥大吉祥	无声细雨润花心	阳光照万物生辉	红旗招展气象新
此日人同昨日好	春催诗涌一千首	大地春光皆锦绣	春风吹柳千枝绿
今年花胜去年红	风送梅香百万家	满庭花气渐氤氲	时雨浇苗万亩新
春潮滚滚神州暖	大地春光红艳艳	春动生机龙启蛰	东风和畅歌声朗
碧浪滔滔旭日明	神州佳节乐陶陶	物宜时令鸟催耕	紫气蔚然景色新
翠柏苍松兆福寿	得意春风邀紫燕	大地春回春意闹	大地风和山染翠
金樽檀板庆新春	有情时雨润红梅	人间喜至喜心开	蓝田日暖玉生烟
春潮激荡英雄气	春催桃李千山秀	地献粮棉山献宝	东风化雨千山秀
天地顿生世纪风	雨润芝兰万里香	民增福寿国增强	紫燕迎春万象新
翠鸟争鸣春意闹	登梅鹊唱全家福	点点舒红辞旧岁	春风吹绿门前柳
红梅怒放喜讯传	耀眼花开大地春	条条垂绿祝新春	华灯映红窗上花
春潮涌起千江雪	地领春风花世界	春风吹过阳光绿	大地复苏春似锦
海域探来万斛珠	天赠瑞雪玉乾坤	山曲唱来稻谷香	国家昌盛喜盈门
翠竹千枝歌盛世	大地春光红艳艳	蝶恋花丛花恋蝶	东风化雨山山翠
红梅万点报新春	神州大地乐陶陶	莺藏柳底柳藏莺	政策归心处处春
春催大地百花放	春到处乾坤锦绣	东风吹出千山绿	春风吹绿千枝柳
人沐朝阳万姓欢	运来时门第生辉	春雨洒来万象新	时雨催红万树花
翠竹摇风鸣彩凤	大地春光花竞秀	春风吹来春气象	大地回春果正繁
红梅映日笑春莺	神州瑞霭物呈祥	好曲奏出好风光	东风送暖花先发
春催大地春花艳	地献乌金辞富岁	大地春回花竞放	东风劲吹人间暖
国展宏图国力强	天飘瑞雪兆丰年	新天日出鸟争鸣	红日高照大地春

大地回春红艳艳　　东风送暖家家乐　　冬雪欲白千里草　　春风荡暖三江水
神州贺岁乐悠悠　　瑞雪迎春处处新　　春晖又红万丛花　　红日照开万树花

春风吹绿神州地　　大地年年春光好　　大地山河添秀丽　　冬去犹留诗意在
旭日映红华夏天　　祖国处处气象新　　高天日月倍光辉　　春来身入画图中

大地回春花千树　　东风送暖家家暖　　春风春雨引春色　　大地时时腾紫瑞
东风送暖果万枝　　瑞雪迎春处处春　　新岁新年开新篇　　春风处处醉芳菲

春风吹醒千山绿　　春风春雨春光好　　大地山河鲜似锦　　春风得意春长在
节日迎来万代红　　富乡富水富贵多　　高天日月丽如虹　　富水常流富有余

爆竹千声同辞旧岁　　　辞旧岁共饮幸福酒　　　比勤赛富千家盈喜
梅花一点独报新春　　　迎新春齐绘吉祥图　　　迎春接福万户纳祥

春风春雨春色灿烂　　　大道通天财源滚滚　　　春回大地金缕溢彩
新年新岁新景辉煌　　　高楼拔地笑语声声　　　喜临人间玉雪迎祥

春满人间百花吐艳　　　大地回春百花争艳　　　爆竹送走一穷二白
福临小院四季长安　　　福满人间气象更新　　　春风迎来万紫千红

春风春雨引万般春色　　东风劲吹山河添喜色　　家有聚宝盆招财进宝
新岁新年开一代新篇　　彩灯高挂城乡庆丰收　　院栽摇钱树致富生财

春临大地盛世家家喜　　红梅争艳飞雪迎春到　　春风浩荡江河披锦绣
众奔小康神州处处欢　　万象更新新潮逐浪高　　华夏腾飞苍山映彩霞

辞旧话吉祥年年如意　　欢度新年家家彩灯艳　　鸣炮迎春春光盈大地
迎新添喜气岁岁平安　　喜逢盛世户户春酒香　　书联贺喜喜气满神州

爆竹声声喜报前程锦绣　　辞旧岁迎新春抬头见喜　　老安少怀家庭和和美美
梅花朵朵欢呼万象更新　　抓良机走好运该我发财　　夫敬妇爱生活蜜蜜甜甜

春风催旧岁华夏百花艳　　开门见喜个个心花怒放　　庆丰收仓盈廪满喜洋洋
瑞雪兆丰年神州万象新　　擂鼓迎春人人笑逐颜开　　迎新岁家俭人足乐陶陶

冬去春来锦绣山河放异彩　　冬去春来千条杨柳迎风绿　　福光高照花红柳绿春不老
涛走云飞峥嵘岁月纳同心　　民安国泰万里山河映日新　　乐事亨通物阜家丰岁常新

放眼神州心旷神怡歌大有　　风和日暖男男女女迎春节　　风景秀丽五洲好友慕名至
举目大地山欢水笑倾长春　　国泰民安户户家家颂太平　　江山多娇四海佳宾接踵来

风和日丽山美水美风光美　　凤竹清风霞染新色情烈烈　　福降神州万里河山生秀色
年丰物阜人新事新时代新　　龙梅皎月露沾古画意深深　　春回大地八方黎庶沐朝晖

农家联

农家日月年年好　　千村古柳黄莺闹　　勤俭生财财路广　　勤俭持家能致富
祖国山河处处新　　万户新楼紫燕飞　　科研致富富源长　　辛劳创业好脱贫

齐心合力开富路　　千家爆竹辞旧岁　　千家富裕民安泰　　勤俭人家千载富
跃马扬鞭奔小康　　万户灯火迎新春　　百业兴隆国盛昌　　吉祥门第万年春

渔业联

乘风破浪扬帆去　　出海千船迎日出　　春风晓月随流水　　堤外波光千里碧
金甲银鳞满艇归　　归程万篓顺风归　　小曲轻舟载锦鳞　　船中春色万斤银

工业联

顾大局扬长避短　　添瓦加砖筑大厦　　灯光千家同白昼　　锦绣江山添色泽
学英雄振奋建功　　安居乐业住新楼　　银光万里似晴天　　光明世界增辉煌

经商联

实业人创千秋业　　经商信用通千国　　老传统名实相符　　两厢锦绣藏百货
长春花开万里春　　营业仁风达五洲　　新店规表里如一　　一店春风暖万家

货向万人千户送　　经营不让陶朱富　　礼貌经商商业旺　　好生意年年兴旺
门朝四海五湖开　　贸易长存管鲍风　　文明待客客人多　　大财源时时通达

经济振兴收效果　　开放一桥驰万马　　联营商品财源广　　生意兴隆通四海
商肆点缀促繁华　　承包两字富千门　　起用能人事业兴　　财源茂盛达三江

百业鼎新一团热火　　　　礼貌经商门庭若市　　　　千流通畅发展经济
万商云集满面春风　　　　文明待客宾至如归　　　　百货俱全保障供给

联合经营互惠互利　　　　满面春风喜迎宾至　　　　攘往熙来春光满店
热情服务全意全心　　　　四时生意全在人为　　　　价廉物美顾客盈美

灵活经营财源茂盛　　　　内外交流东西咸备　　　　三尺柜台张张笑脸
热情服务生意兴隆　　　　城乡互助南北兼收　　　　一间商店处处春风

生肖联

（鼠）子夜钟声燃爆竹　（兔）虎过关山添活力　（马）春风送暖花千树　（鸡）鸟报晴和花报喜
　　　鼠年吉语化春联　　　　兔攀月桂浴春晖　　　　骏马扬蹄路万程　　　　鸡生元宝地生财

　　　甲第连云欣发展　　　　虎年喜结丰收果　　　　春风万里辞蛇岁　　　　喜鹊登枝迎新岁
　　　子年遍地祝丰收　　　　兔岁欣开幸福花　　　　笑语千家入马年　　　　金鸡起舞报福音

（牛）春临门户白雪化　（龙）春到人间争虎跃　（羊）才听骏马踏花去　（狗）鸡岁已添几多喜
　　　福降人间黄牛忙　　　　喜传域外庆龙飞　　　　又见金羊献瑞来　　　　犬年更上一层楼

　　　辞旧迎新除硕鼠　　　　龙腾盛世千家喜　　　　春染红棉迎旭日　　　　鸡声笛韵祥云灿
　　　富民强国效勤牛　　　　春满神州万物荣　　　　羊衔金穗报丰年　　　　犬迹梅花瑞雪飞

（虎）虎步奔腾开胜景　（蛇）春帖相延新换旧　（猴）玉羊捷足归栏去　（猪）戌年引导小康路
　　　春风浩荡展鸿图　　　　龙蛇交替瑞呈祥　　　　大圣腾云降福来　　　　亥岁迎来锦绣春

　　　丑去寅来人益健　　　　金蛇狂舞迎新纪　　　　玉燕迎春春永驻　　　　戌岁乘龙立宏志
　　　牛奔虎跃春愈新　　　　瑞雪纷飞兆好年　　　　金猴降福福常存　　　　亥年跃马奔小康

图书在版编目（CIP）数据

新版楷书写春联 / 梁光华主编 . — 南宁：广西美术出版社 , 2016.12（2024.4 重印）
ISBN 978-7-5494-1462-8

Ⅰ.①新… Ⅱ.①梁… Ⅲ.①毛笔字—楷书—法帖
Ⅳ.① J292.33

中国版本图书馆 CIP 数据核字（2016）第 304038 号

新版楷书写春联
XINBAN KAISHU XIE CHUNLIAN

主　　编：梁光华
出 版 人：陈　明
图书策划：杨　勇　黄丽伟
责任编辑：廖　行
助理编辑：黄丽丽
校　　对：张瑞瑶
审　　读：陈小英
责任印制：莫明杰
封面设计：凌　子
版式设计：黎　霖
出版发行：广西美术出版社
地　　址：广西南宁市望园路9号
网　　址：www.gxmscbs.com
印　　刷：广西壮族自治区地质印刷厂
版　　次：2017年8月第1版
印　　次：2024年4月第7次印刷
开　　本：889 mm×1194 mm　1/16
印　　张：6
字　　数：40千字
书　　号：ISBN　978-7-5494-1462-8
定　　价：28.00元